바람을 찍는 법

양해남 사진시집 2

눈빛

양해남(梁海南)

시인, 다큐멘터리 사진가, 조경(造景) 사진가, 한국영화자료 수집가. 사십 년 가까이 좌도시 동인들과 함께 시집을 펴내고 있으며, 사람과 일상을 주제로 하는 다큐멘터리 사진작업과 한국 정원(庭園)에 대한 남다른 애정을 가지고 꾸준히 사진작업을 하고 있다. 1993년 첫 개인 사진전을 시작으로 다섯 차례의 개인전과 두 권의 사진 작품집 《공간의 발견》(1997, 금산문화원), 《우리 동네 사람들》(2003, 연장통)을 발간했고 《나도 잘 찍고 싶은 마음 간절하다》(2016, 눈빛출판사), 사진시집 《내게 다가온 모든 시간》(2018, 눈빛출판사)을 펴냈다. 한국영화자료 수집가로서 《포스터로 읽는 우리영화 삼십년 1950-1980》(2007, 열화당)을 썼으며, 한국영화 포스터 소개와 수집 과정을 담은 《영화의 얼굴》(2019, 사계절출판사)과 한국영화100주년기념 명장면 스틸사진집 《은막의 스타》(2019, 눈빛출판사) 등 여러 책을 펴냈다.

양해남의 다큐로그 blog.daum.net/mrswing

이메일 mrswing@hanmail.net

바람을 찍는 법

양해남 사진시집 2

초판 1쇄 발행일 – 2020년 11월 11일

발 행 인 – 이규상

편 집 인 – 안미숙

발 행 처 – 눈빛출판사

　　　　　　서울시 마포구 월드컵북로 361, 이안상암2단지 2206호

　　　　　　전화 336-2167 팩스 324-8273

등록번호 – 제1-839호

등 록 일 – 1988년 11월 16일

편 　　 집 – 성윤미·이솔

인 　　 쇄 – 예림인쇄

제 　　 책 – 대원바인더리

값 13,000원

ISBN 978-89-7409-992-3　　03660

copyright © 2020, 양해남

* 이 책은 충청남도, 충남문화재단의 지원을 받아 발간되었습니다.

🌼 충청남도　　🚂 충남문화재단

나누고 싶은 구름 같은 얘기들

또 치아가 흔들리기 시작했네요. 무리했다는 신호입니다. 내 알량한 능력에 과부하가 걸릴 때마다 매번 나타나는 증상이지요. 능력이라곤 하나도 없는데, 가진 것도 없고 빼앗길 것도 없는데. 두렵습니다. 이 치통은 날 얼마나 괴롭힐까. 시와 사진을 꽁꽁 묶어 내보내고 홀가분해지고 싶습니다. 원고를 정리하는 내내 써놓은 시를 읽고 찍은 사진을 보며 음악을 들었습니다. 부족함이 마구 드러나면서 모든 게 엉키기 시작했습니다. 이 부족함을 채울 수 있는 사람은 자신밖에 없음을 다시 한번 확인하며, 결국 부끄러움을 한꺼번에 묶어 내보내기로 결심했습니다.

여러 해 동안 사진을 찍으며 이미지에 담긴 적절한 시어詩語를 떠올렸습니다. 때론 시를 쓰며 이미지를 추가할 생각을 했지요. 제법 오래된 버릇입니다. 이젠 제법 자연스럽게 두 개의 작업을 진행하고 있지만 완성도는? 글쎄요. 하지만 이 방식이 옳은지

그른지 별 상관없겠지요. 내 오랜 버릇이어서 어쩔 수 없이 이렇게 살아가야 하니 말입니다.

사람들을 만나 이야기를 나누고 그들을 찍는 일은 역시나 매번 어렵습니다. 난 아주 미묘한 변화에 흔들려 버릴 때가 많거든요. "내가 이들을 귀찮게 하는 건 아닌가?" 하는 의문은 늘 나를 긴장시킵니다. 그러다가 순간을 놓치는 경우도 다반사지요. 그렇다고 무작정 셔터를 누를 수도 없는 일. 내가 가장 싫어하는 말은 "아! 그때 눌렀어야 하는 건데" 입니다. 후회하기 시작하면 그 생각에 매달려 촬영 전체를 망가뜨려 버리곤 합니다. 이렇게 실패한 상황들은 두고두고 나를 괴롭힙니다.

서두르지 말아야 하는데, 말처럼 쉽진 않네요. 대화를 나누다가 자연스럽게 촬영으로 이어지게 해야 하는데, 참 어렵습니다.

이번 시집을 준비하면서 몇 번의 고비를 넘겼습니다. 내 작업에 대한 의구심이 커졌기 때문이지요. 내가 살고 주변 일상을 기록하고 남긴다는 의미만을 생각하면 별 탈이 없겠지만, 내 본질적인 생각은 이게 전부가 아닙니다. 내가 바라는 것은 함께 잘사는 세상이거든요. 그래서 난 우리 동네를 좋아하고 그 모습을 담아내며 사람들과 얘기를 나누지요. 사람들에게 구름 같은 우리 동네 이야기를 들려주고 싶습니다. 우리 모두의 근원이 무

엇인지 한번쯤 생각해 보면 어떨까요.

　꽤 오랜 시간 동안 일상을 기록하고 시를 썼습니다. 지치지 않으려는 몸부림으로 다음번에는 어떤 이야기를 해야 할까 하는 고민을 하며 또 자신을 혹사시켰습니다. 나만의 몰지각한 방법이지요. 그렇게 난 다음 작품집을 준비하고 힘차게 달릴 것입니다. 누군가 그냥 지켜봐 주는 것만으로 큰 힘이 될 것입니다.

　늘 따뜻한 눈길로 지켜봐 주시는 눈빛출판사 이규상 선생님과 편집진께 또 빚을 졌습니다. 더 열심히 하라는 말씀으로 받아들이겠습니다. 항상 격려해 주시는 아버지, 어머니와 가족들에게도 고마움의 인사. 또 용기를 주시는 이모님께도 깊이 감사드립니다. 긍정의 힘을 보태 주는 안은경 고마워요. 그리고 그대와 나눈 흩어진 시간이여! 내가 살아가는 이유입니다.

2020년 가을
양해남

차례

나누고 싶은 구름 같은 얘기들 3

바람을 찍는 법

1.

이 땅을
견뎌 낼 수 있도록
온전히 버텨 낼 수 있도록
설계된 사람
아버지
그렇게 살아온
당신께 감사하며

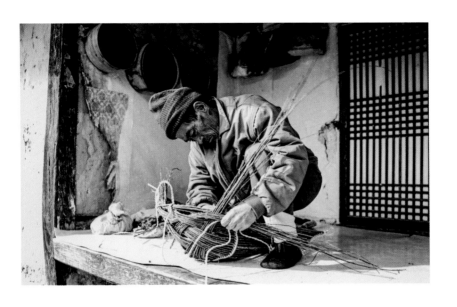

아버지와 바지게

오도카니 앉아 있으면 봄이 올 것 같은가요
보시닥거려야 겨울 가고 봄 오는 법이지요
맘에 손에 봄이 가득 바지런도 하시지요
오늘은 거름바지게 찬찬히 엮는 아버지

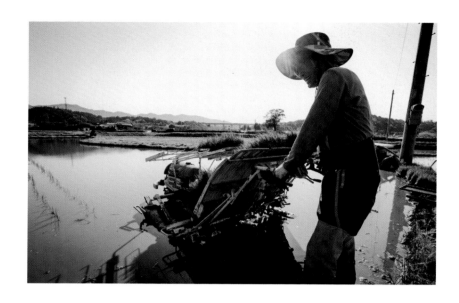

아버지와 모내기

기계가 있으니 하는 거지 이젠 농사두 못 해먹긋서
힘도 팽기고 허리도 안 좋고 온 삭신이 종합병동이여
그래두 말여 예전 모내기 땐 동네잔치만치 푸짐했는디
막걸리랑 새참 노나 먹든 논두렁이 참말로 그립구먼

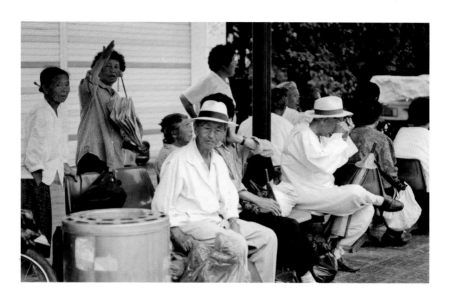

아버지와 장날

기다리는 시내버스 어찌 안 오나
근심걱정 소복소복 쌓여만 가고
고추 따다 말았는데 감자도 캐야 하는데
장에만 오면 하루가 어찌 그리도 쏜살 같은지

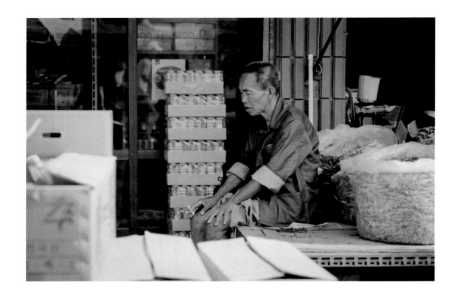

아버지와 여름

소매랑 바지 척척 걷어붙여 봐도
짱짱하게 달라붙는 우라질 말복 더위
아량 없이 달려드는 몰지각한 여름이여
한 모금 담배연기처럼 냉큼 흩어져 버려라

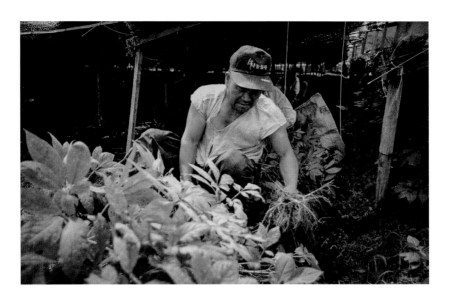

아버지와 인삼

이걸로 아들내미 딸내미 다 여우었다네
누구한테는 불끈불끈 힘 솟는 보약이라지만
우리 여섯 식구 먹여 살린 명약 중 명약이라네
잔뿌리 하나라도 다칠세라 보드랍고 찬찬할 수밖에

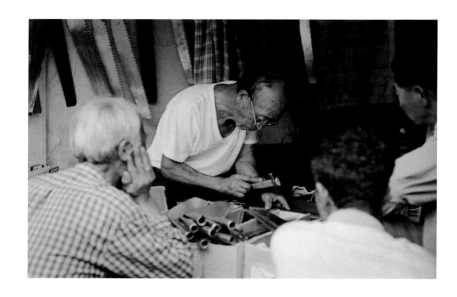

아버지와 망치

이 은망치도 아니라면 금망치가 네 것이더냐
아닙니다 제 망치는 볼품없이 작은 쇠망칩니다
그렇다면 쇠망치는 어떻게 생겨먹은 망치더냐
평생 우리 식구 먹여 살린 고마운 쇠망칩니다
허허 참으로 귀한 망치로구나
옜다! 이 금망치 은망치 모두 가져라

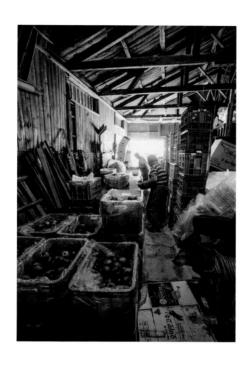

아버지와 사과

올 가을 사과 씨알 왜 이리 작으냐면 말이지
아버지 지난봄 내내 병원에 누워 계셨거든
솎아 낼 틈 없어 주렁주렁 많이도 열려 버렸지
이리 작아도 맛은 그만인데 남들은 알는지 모르겠네

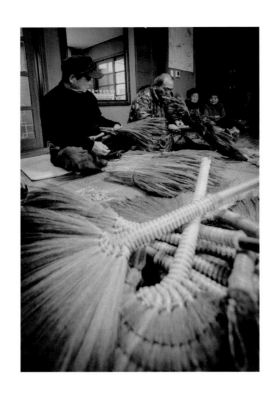

아버지와 갈꽃비

싱싱한 여름 함께 꺾은 새파란 갈대
소금 넣고 삶아 얌전히 말려 놓았다가
겨울 소일거리로 촘촘히 묶여서 꽃단장하니
방 안 가득 강바람으로 쓸린다 아버지가 맨 갈꽃비

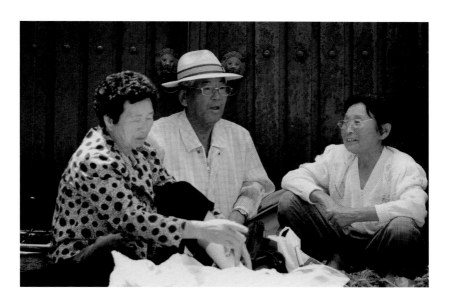

인기 비결

깔끔한 입성 멋쟁이냐고요
막걸리 부침개 잘 사주냐고요
우스갯소리 잘해 줘서 재밌냐고요
아니랍니다 그런 게 아니랍니다
구름 같은 하소연 잘 들어주고 쌓인 응어리 확 풀어 주니
우리 동네 최고 인기 스타랍니다

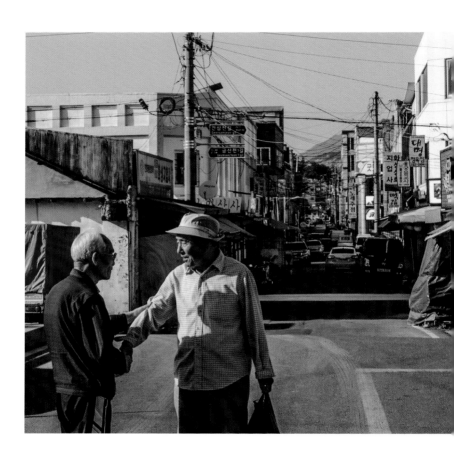

건강제일 健康第一

살아 있으면 이리 만나는 거지
암만 말하믄 뭐혀 건강이 최고지
우리 비실집 대포라도 한잔해야지?
술 끊어 버렸어 자네 한 번이라도 더 볼라믄

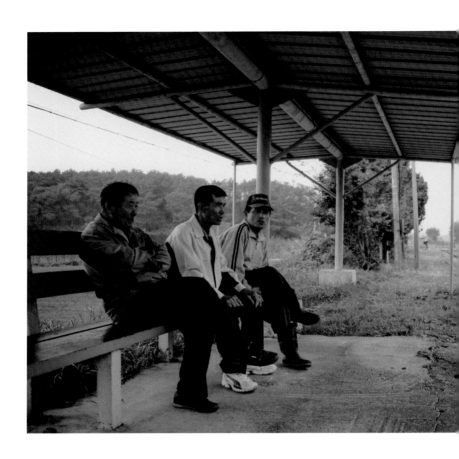

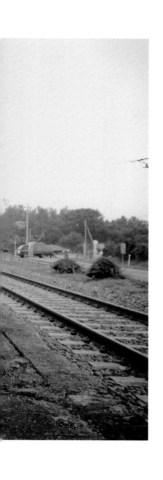

장항선 원죽역 대합실

강산이 변하니 사람 다니는 길도 바뀌지
기차가 서지 않은 지 한참 된 원죽역
여기 앉아 쏜살 같은 기차 바라보면
인생무상 새마을호보다 빠른 세월 보인다고

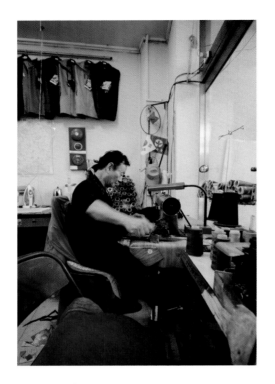

전설 따라 대우청바지

지금이야 작업복 바짓단이나 줄인다지만
한때는 말이여 금산 멋쟁이라믄
내가 맹근 옷 안 입은 사람 없어
내 눈썰미가 참말로 좋았거든
청춘영화 애정영화 중앙극장에 걸리믄
그날로 주연배우 입은 거랑 똑같이 맹글어 줬어
그 멋쟁이들도 이젠 꼬부랑 할매 할배 되었을 거여
이 미싱 아직도 쌩쌩한디 말이여

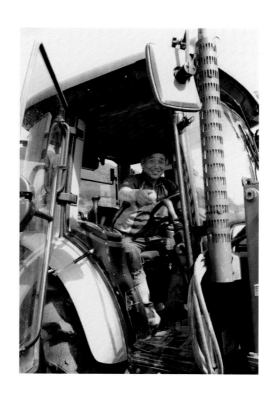

당신도 한 알 먹고 찍어

써레질 꽁무니 졸졸 따라 다니며 사진 찍다가
갑자기 멈춰 선 트랙터 건네준 새참 찐 달걀 한 알
고마워 목 메일 텐데 어찌 먹을 수 있을까
차마 먹지 못하고 주머니에 살짝 넣은 귀한 달걀

우리 동네 최강 레이서

쌩쌩 자동차 경주 따로 있나
내가 다니는 길이 다 경기장이여
포로센지 뭔지 난 하나도 안 부러워
천하무적 내 트랙터 아무 데나 거침이 없잖어

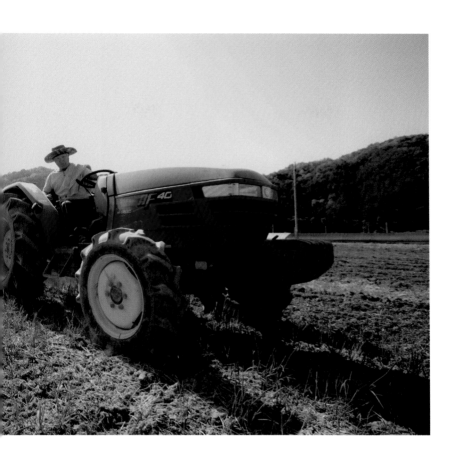

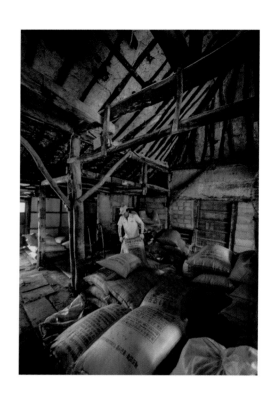

평촌리 한일정미소

혼자 해나가기 힘드시죠 이장님
사진 찍는 저도 쉽진 않답니다
하긴 세상에 쉬운 건 없다고 하잖아요
아! 이런 모습 찍을 때마다 힘든 건
물끄러미 쳐다볼 수밖에 없는 미안함이지요

끝나지 않은 전쟁 육이오

말도 마 물어 뭐혀
온 삭신 안 아픈 데가 없구만
근디 말여 젤 아픈 덴 따로 있어
나 원 참 이 놈에 맴 아픈 건 약도 없나벼

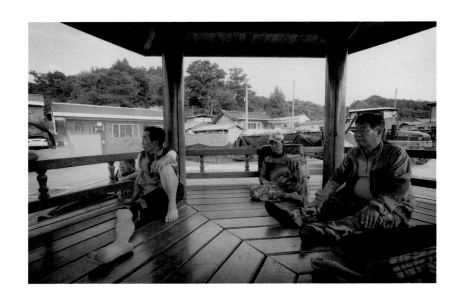

풍년정

어제 모내기 끝냈으니 일 년 농사 절반
우리 농투성이가 누릴 수 있는 최상 만족감이지
정자서 길게 다리 뻗고 두런두런 쉬면서
마름병 걱정 풍수해 걱정일랑 내일 하지 뭐

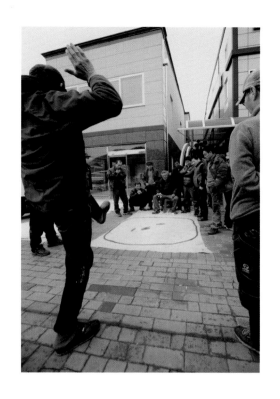

한번 달려 보자구

도(돼지) 짧은 다리지만 천 리 길도 한 걸음부터라네
개(개) 번개같이 날랍지만 빨리 지쳐 멀리 가진 못하겠네
걸(양) 이리 둔해 보이지만 못 가는 곳 없으니 적당히 가보세
윷(소) 터벅터벅 나만 가나 널 등에 태워 가면 어화 좋을시구
모(말) 뛰고 또 뛰는 거라면 날 따를 수 없다는 거 다 알지

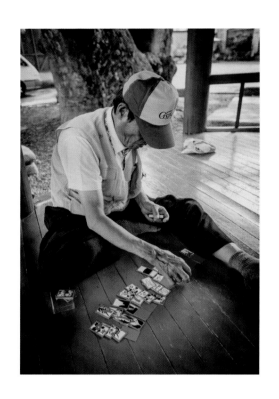

운수 좋은 날

이리 매일 이리 운수를 떼 봐도 신통치 않아
운수대통 바라는 것도 아닌데 말이지
오호라! 먼 곳에서 반가운 손님 찾아오니 술 한 잔
오늘 점괘만큼은 딱 맞았으면 좋으련만

2.

뭘 찍어?
가끔 혼나기도 하고
찍든지 말든지 하시면
좋아라 셔터를 누르고
할머니, 어머니 대부분은
의사 표현을 잘해 주시지요.
아직까지 허락 성공 확률은
구십 퍼센트!
이만하면 괜찮은 편이지요?

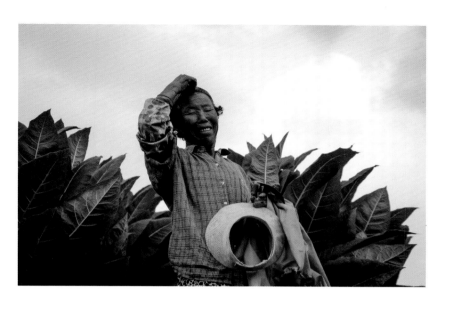

참말로 예쁘니까요

먹장구름 잔뜩 소내기 퍼붓겄는디
싸게 담배밭 풀 매야 하는디
왜 자꾸 말을 시키는 것이여
쑥시러라 못난 얼굴 뭣하러 찍는 겨

논둑과 어머니

매년 이리 단단히 채비하시는데
퍼 올려도 올려도 살랑살랑 자꾸만 무너지는가요
어머니 바람이야 돌뎅이만큼 단단한 논둑이건만
올봄도 이 가슴 철렁 무너져 버리고 마네요

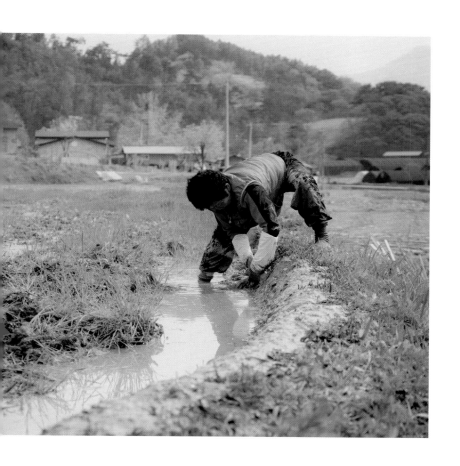

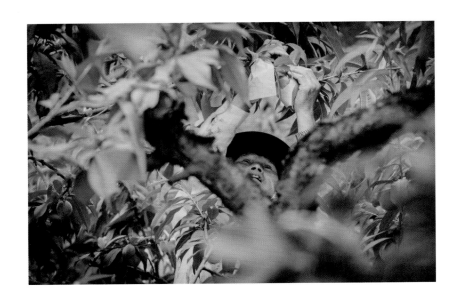

쓴 복숭아

올해두 알미* 복숭아 참 맛날 거여
척 보면 알어 근디 난 이거 못 먹겄어
입안에선 참 단디 목구멍 내려감서 소태 보담 쓰니 말여
아무리 고단혀두 지금까정 이걸루 먹구 살았는디
알미 복숭아 많이 먹어 줘야 그래야 내가 살어

* 알미 마을 : 충남 금산군 금성면 도곡(桃谷)1리
 복숭아 마을

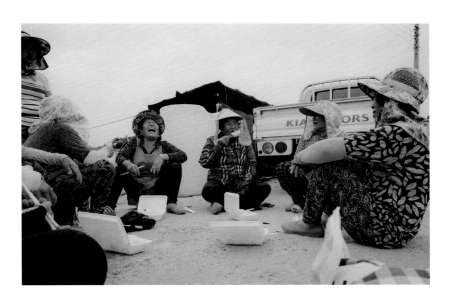

행복 새참

찐빵이 얼마나 맛나 저리 즐겁냐고? 아니여
저 사람 원래부터 저렇게 잘 웃어
하긴 저리 웃는 게 웃는 맛이지
보는 우리도 피로가 확 풀리니 좋아
근데 무슨 얘기로 땜에 저리 즐거우실까요?

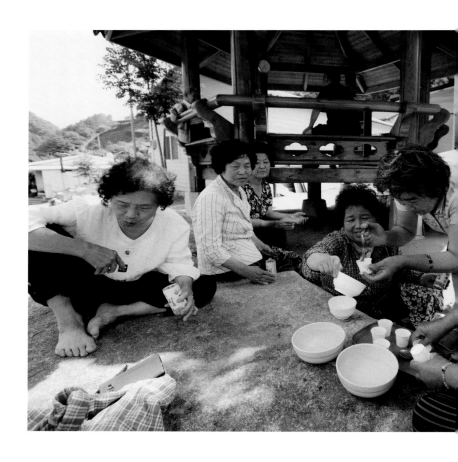

봄가리골^{春耕洞} 여름

가만 안자 있으믄 뭐혀 먹는 게 남는 거지
암만 여름엔 듬뿍 넣은 꿀차가 최고지
춘경동 마을 다정하고 인심도 좋아라
이따위 초복 무더위쯤이야

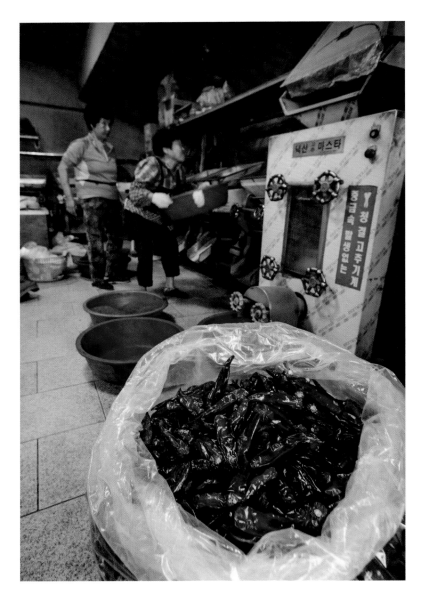

울지 마 고추방아

맵기도 참 맵구나 고추방아
오죽하면 시집살이보다 매울까
얼큰한 눈물 몇 방울 섞은 방아
올 가을 김장김치 참 맛날 거여

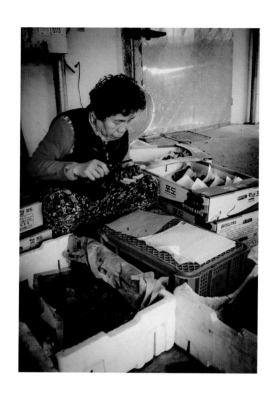

마지막 포도

냉동 창고에서 꺼낸 포도 손질해서
올겨울 출하하고 나면 이젠 포도는 없다고
날로 떨어져 버리는 가격에 더 힘도 안 나신다고
건네주신 포도알 기막히게 달기도 해라
근데 목구멍으로 내려가며 덜컥 슬프다

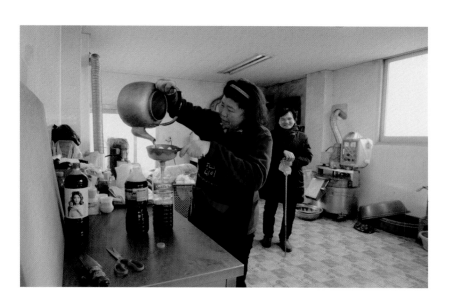

참 고소한 소리

지난 가을 깨 농사 참말로 제대로 되었지요
방금 짠 걸쭉한 참기름 졸졸 얌전하기도 하지요
보이진 않지만 소리만 들어도 난 알 수 있어요
우리 집 참기름 얼마나 고소한지

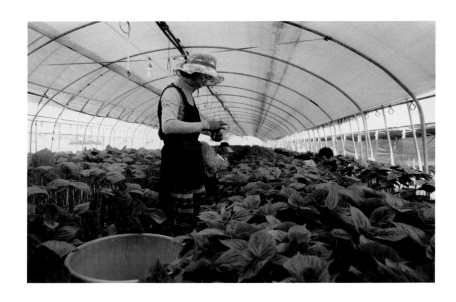

깻잎병원

우리 동네 병원이 미어터지는 건 깻잎 농사꾼 때문이여
신경통 없는 사람 없고 허리 안 아픈 사람 없거든
품삯 받아 병원 갔다 주면 남는 거 별거 없어
누구 좋은 일 시키는지 통 알 수가 없고만
그래도 금산 깻잎 최고잖아 많이많이 먹어!

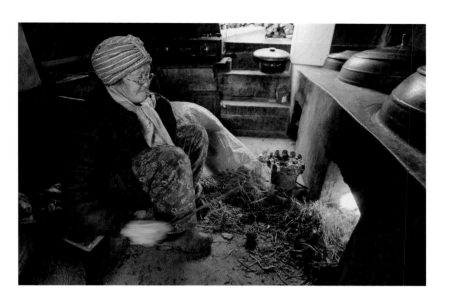

어머니와 겨울

아궁이 머물다가 엉키는 불빛
가마솥만큼 익어 간다 겨울
뒤란 굴뚝 흩어지는 연기도 안다
멀지 않아 또렷한 봄 오리라는 것을
부지깽이로 한 대 맞고 싶으냐 물러서라 겨울

금산장

지난 장엔 왜 안 오셨어요?
오 일에 한 번은 서로 안부를 물었다
아들헌티 댕겨 왔지 근디 이런 거 찍으믄 밥은 먹어?
대답 대신 어설픈 웃음 지을 수밖에

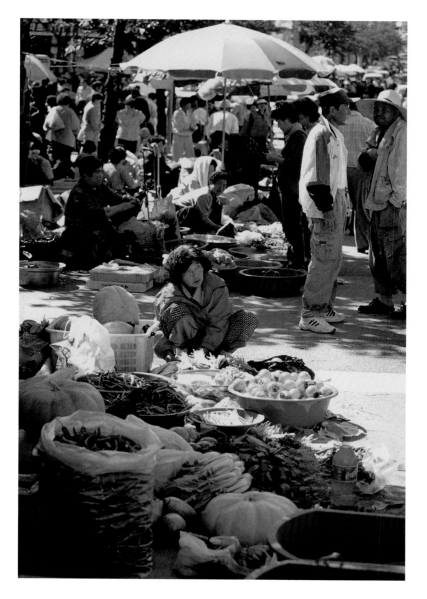

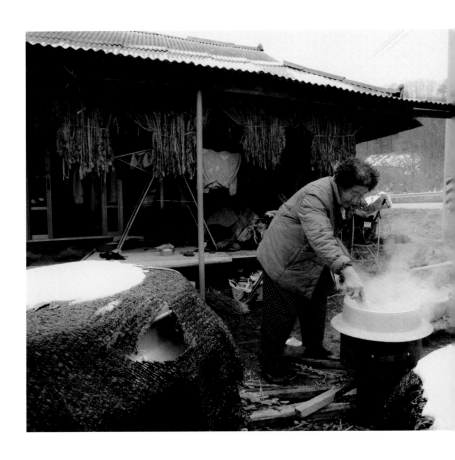

울고지 마을 겨울

아니 죽을 왜 이리 많이 쑤고 계세요
나랑 사는 덕구* 뜨끈하게 듬뿍 멕일려구
덕구는 참 좋겠네요 따뜻한 죽 먹을 수 있어
암 다 떠나도 남아 있는 우리 덕구가 젤루 이쁘니까

* 덕구: 도그(Dog)가 변형된 비표준어. 비슷한 말 독구.

53

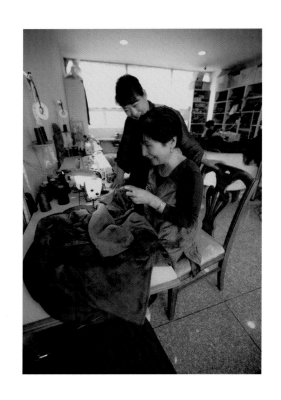

칭찬이 누른 셔터

쑥스러워 부끄러워 마세요
풍기인견 고운 연유 알겠네요
살랑살랑 잠자리 날개 예쁜 옷
섬섬옥수 보드라운 미소로 태어나니까요

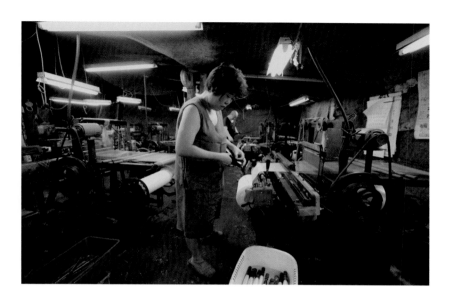

새마을 공장

어릴 적 우리 동네 작은 새마을 공장 있었지
올망졸망 소녀들 오글오글 했었지
철커덕 방적기 소리에 묻혀 버린 순정으로
어린 동생들 먹여 살리던 눈물공장이었지
이젠 자랑스러운 전설이 되어 버린 내 누이여

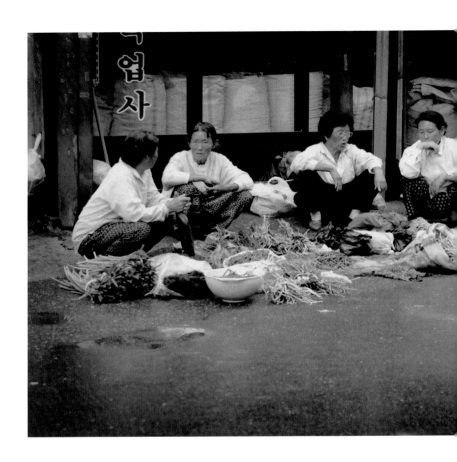

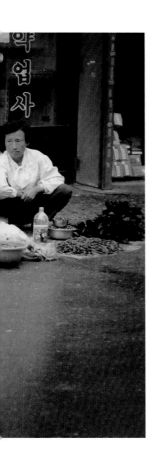

비 개인 장날

오 일에 한 번은 이리 만나서
옹기종기 소곤소곤 궁시렁궁시렁
나 몰래 흐르는 세상 소식 궁금하기도 해라
자 덤으로 묵은 체증 살짜기 풀어내 보자

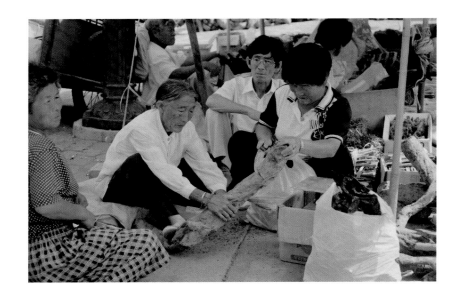

굵은 여름

튼실한 칡뿌리 보니 그냥 지나칠 수 없구먼
걱정마러 나만 먹자는 건 절대 아녀
약주 좋아하는 영감 감기 달고 사는 아들내미
갈근탕 사이좋게 나눠 멕여야 여름나지

예리한 시간

난전 펼치자마자 신랑은 친구랑 대포집 행
땡볕에 홀로 남겨두고 막걸리 잘도 넘어 가겠소
속 모르는 아주머니 흠집만 찾아내려 하고
흥정에 지친 칼 파는 새댁 마음 날이 서네

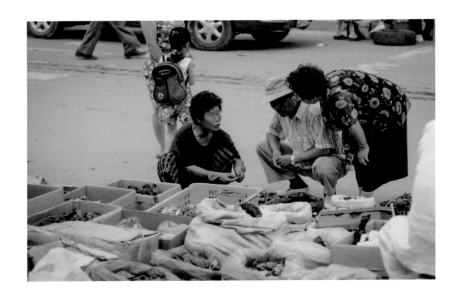

거리의 약사

이리 들으면 이게 몸에 좋은 것 같고
저리 들으면 저게 좋다는 것 같고
이것저것 좋다는 거 모두 섞어 볼 수도 없는 일
용한 약초장사 아주머니 얘기 듣다 보니
세상 만물 만병통치약이네

3.

시간이 흐르는 게 아쉽지?
도무지 잡히지 않으니 더 아쉽겠지
방법이 없는 건 아냐
시간을 제대로 가두는 방법이 있거든
사진기 들어 가만히 셔터를 누르면
시간은 고분고분 내 안에 담기고 말거든
참 이상하지?

외연초등학교 전교생

세상에서 제일 맛있는 건?
우럭 아니면 광어요
피자나 치킨 아니고?
우럭이 얼마나 맛있는지 모르시나 봐
인정! 세상에서 가장 아름다운 외연도이니까

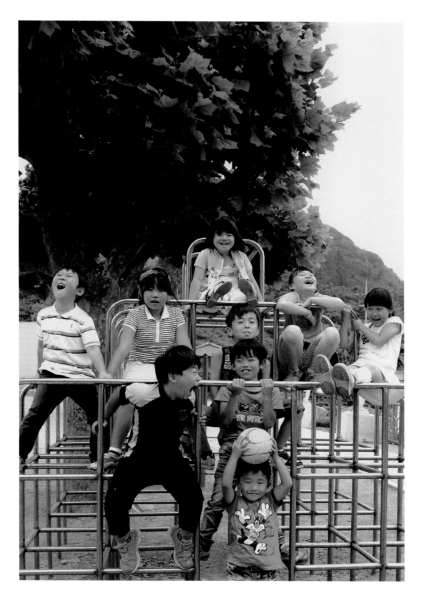

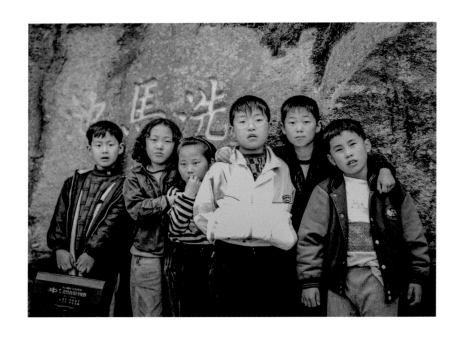

세마지에 머문 시간

막무가내 시간 흘렀으니 모두 어른이 되었겠지
학원차 기다리는 틈에 잠시 우린 친구가 될 수 있었지
혹시라도 우연히 스친다면 서로 알아볼 수 있을까
살아온 이야기 나눌 수 있다면 참 좋으련만
열심히 달려온 우리들 얘기 말이지

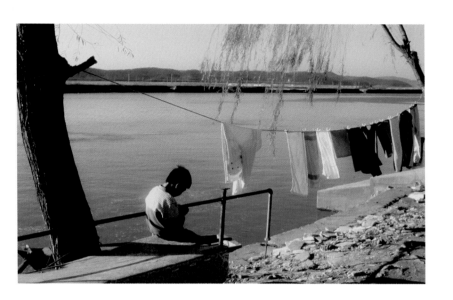

엄마야 누나야

무심히 흐르는 강가로
지루한 버들가지 너울너울
보송보송 빨래 다 말랐는데
밭 매러 간 엄마 언제 오시려나

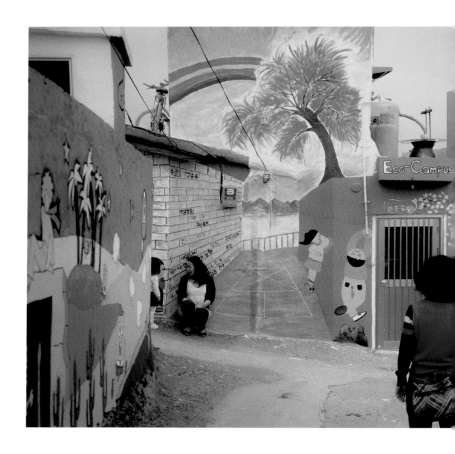

엄마도 아이였거든

세상 누구라도 처음엔 아이지요
어른으로 태어난 사람 하나도 없답니다
아이 적 시간 살짝 숨겨 두었을 뿐이지요
모든 어른은 아이였답니다
마음만은 절대 늙지 않는 아이지요

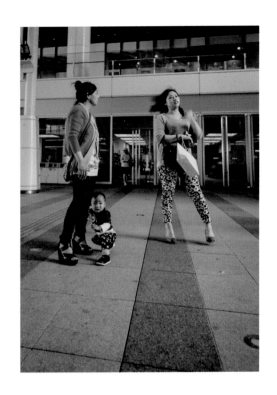

인생은 말이지

멋쟁이 엄마 아가와 쇼핑을 나왔다네
낯선 내 모습에 놀란 아가 엄마 다리를 부여잡았지만
엄마는 친구와 수다 떠느라 아가는 관심도 없다네
그렇게나 믿었던 엄마가 나를?
아가야 누구나 그렇게 어른이 되어 가는 거란다

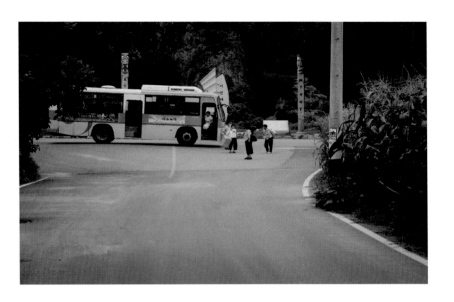

긴 하루

장에 간 할머니 해 저물어 막차로 돌아오신다
달려가 덥석 보따리 받아 들어 보자
이 속엔 맛난 내 과자도 들어 있겠지
근데 장날 하루는 어찌 이리 긴 걸까

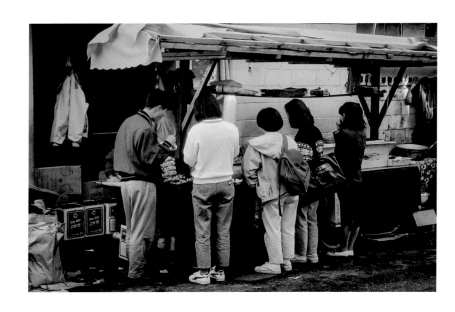

서서 먹는 즐거움

서서 먹는 맛에 매혹되면 앉아선 맛이 없지
집에 오다가 먹은 빨간 떡볶이 덕분에
저녁밥상 깨작이다가 엄마한테 혼났지만
내일 또 갈 거야 알근달근 떡볶이 포장마차

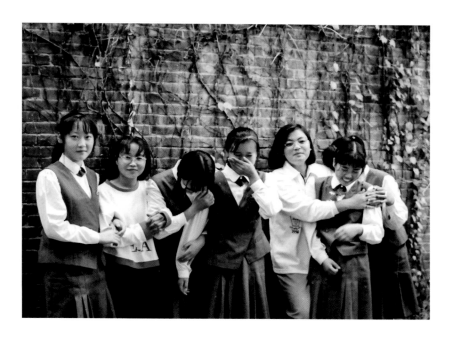

봄 소녀들 1993

사진 찍자 했더니 수줍어 몸 비틀며
깔깔거리던 마냥 순수 소녀들
사십대 중반이 되었건만
내가 봉인한 싱그러움
아직도 온전한 향기

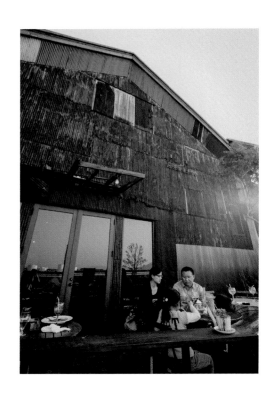

가족 02

오래된 햇빛 사이로 놓인 이른 저녁식사
편안함과 여유로움 밑반찬으로 올려놓고
가만히 보고만 있어도 배부르다 행복식사

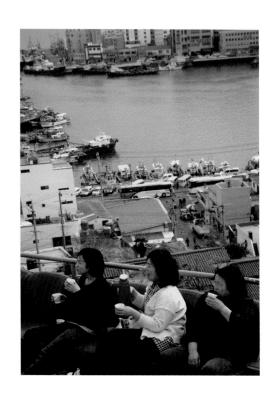

가족 03

동피랑 바람 담은 커피 함께 마시니 행복
같은 곳 바라보는 가족 지켜보는 나도 행복
그거 별난 건 아닌 것 같아요 행복

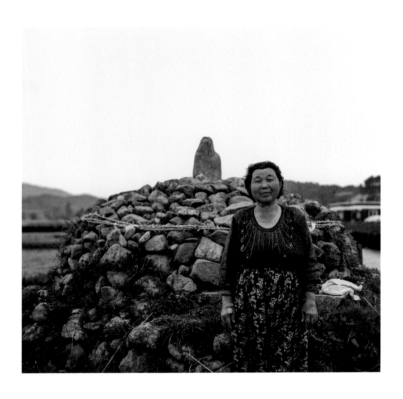

선생님 그곳은 어떤가요

오래전 사진관에 다니며 인물사진을 배웠지요
마음대로 인물을 찍어 오라는 과제를 받았고
사진 보여드리니 선생님께선 바닥에 내던지셨지요
망연자실 선생님을 바라볼 수밖에 없었고
시간이 제법 흘렀지만 지금도 사람 찍는 게 참 어렵네요
선생님 말씀처럼 마음을 찍는다는 게 가능할까요?

누가 얼굴을 찍어 오라고 했어?
외모는 껍데기일 뿐이라구 껍데기
그것에 치중하면 마음을 볼 수 없는 법
마음을 찍어 오란 말이야 마음!

늘 선생님 말씀을 떠올려 봅니다
아직 전 멀어도 한참 멀었다는 생각이 드네요
선생님 먼 곳에서 여전히 마음 찍고 계신 거죠?

우리 선생님 정인삼 1992

갠지갱 갠지갱 난 농악 한 가락 칠 줄 모르지만

졸졸 선생님 따라 시골마을 답사 다니며

옆에서 바라보니 곰삭은 한 장단 정성으로 배워

제자들에게 열 가지를 가르치시는 신묘함

여든 되셨지만 늘 열정 소년이지요

구절양장 헤치고 달리시는 우리 선생님

항시 펄펄 나르듯 건강하시니 참 좋아요

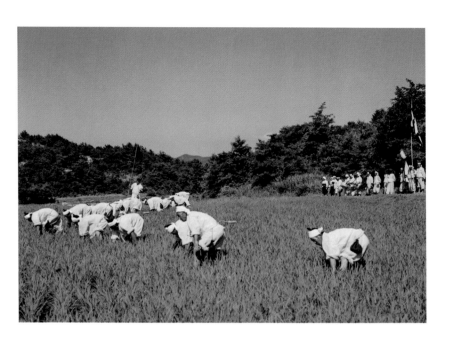

김창기 형에게

멀리 논두렁 삿갓 쓰고 뒷짐 진 사람 창기 형 맞지요?
이웃 피해 줄까 봐 꽹과리 대신 손에 쓰레빠 끼고 두드리던 형 맞지요?
결국 꽹과리 좔좔좔 흐르는 물소리 득음했던 형 맞지요?

이십 년 전 사진 들여다보고 있으면 말이죠
형이 치는 물페기농요* 꽹과리 소리가 쟁쟁쟁 울려요
환한 웃음 창기 형 문화재 되었으니 참말로 좋아요

* 물페기농요는 충남 금산군 부리면 평촌2리 물페기마을에서 전승되는 들노래다.
 충청남도무형문화재 제16호.

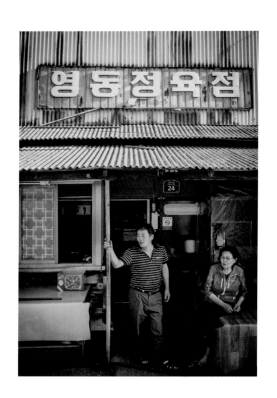

영동순대국밥

살아 있는 한 문 닫는 일 없으니
걱정 말라는 말씀해 주시니 안심
옳거니! 오래된 맛
우릴 살리는 힘이구나

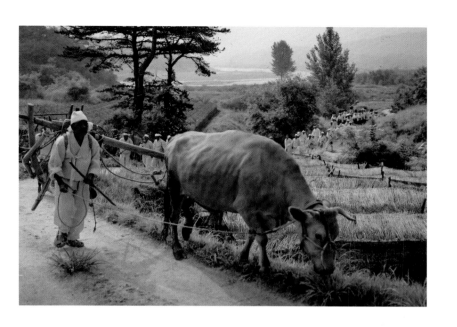

함께 가자 친구야

나이 나만 먹는다면 섭섭한 얘기지
사람도 풍경도 같이 세월로 가네
아무렴! 색 바래 가는 사진도 내 좋은 친구지

사진이 밥일까?

바래 가는 삼십 년 전 사진 보다가
화면 밖 아직도 서 있는 내가 보인다
이런 사진 찍으며 용케도 살아왔다
밥만큼 소중한 꿈을 찍어 보겠다는
어쩔 수 없는 나는 시간 수집가

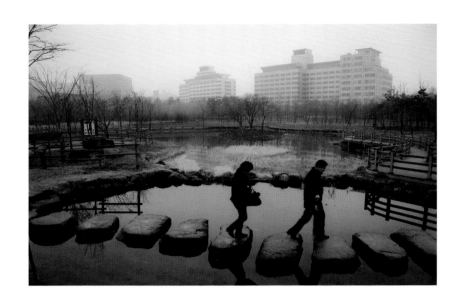

겨울 건너야 봄

움츠리거나 힘들어하지 말아요
여보! 미끄러우니 조심조심 건너세요
징검다리 건너 봄이 기다리고 있잖아요
한 번도 어긴 적 없는 올곧은 이치니까요

4.

서두르는 일은 거의 없어요.
그냥 함께 노닥거린다는 기분으로,
사람들과 얘기를 나누다가
날 염두에 두지 않을 때까지 기다리지요.
자! 그럼 지금부터
행복 셔터를 누를 시간입니다!

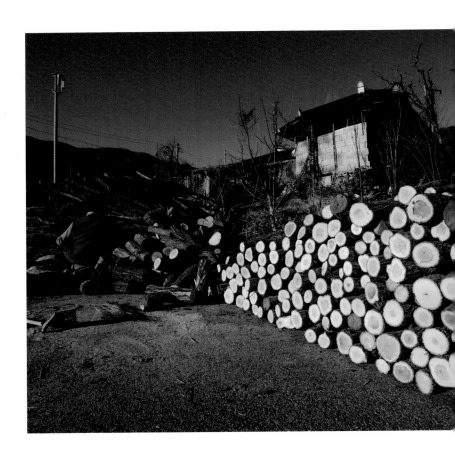

장항마을 겨울

바람이 차요 어머니 그만 들어가세요
아니다 이만하면 볕이 괜찮구나
혼자서도 충분하니 걱정 마시구요
올 천마농사 잘돼야 손주들 학비 걱정 없을 텐디

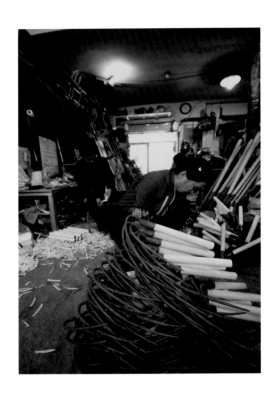

마지막 삼괭이

이번 만들고 나면 그만둘 거여
뭐 힘들어서 그런 건 아니지만 말이여
놀면 뭐하긋어 계속 만들면 좋겠지만
품삯도 안 나와 중국산은 절반도 안 혀
자꾸 만들기만 하믄 뭐하긋어 팔리질 않는디
우리 집 삼괭이로 금산 사람들 참 부자 많이 됐지
그런 생각하믄 기분은 좋지만서두
아쉬운 건 아마 우리 대장간뿐일 거여

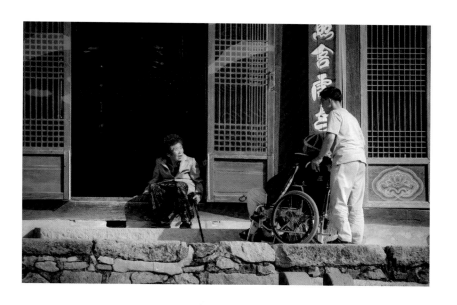

누가누가 부러울까요

혼자 걸어 다니며 부처님도 만날 수 있으니 얼마나 좋아요
무슨 소리래요 휠체어 밀어주는 아들 있으니 그게 더 부럽지
나지막하게 들려오는 대화 듣다가 잠시 고민
누가 더 부러울까

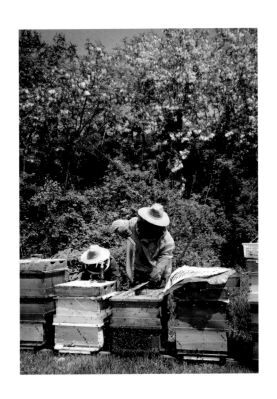

아카시아 필 무렵

어이쿠 또 한 방 먹었다
용기랍시고 깝죽거리며 찍다가
지난번엔 머리통 이번에는 손등 쏘였다
꿀 따던 농부 고소하다는 듯 놀리신다
일부러두 맞는 봉침이지만 좀 가려울거유

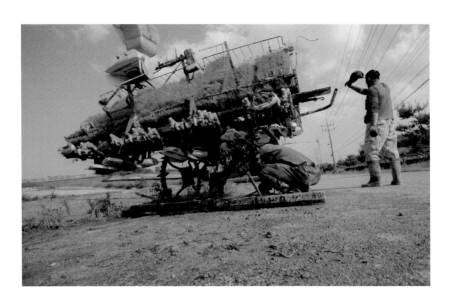

고장 난 이앙기

아직 절반밖에 못 끝낸 모내기
이앙기 야속하게도 고장 나 버렸네
사진 찍는다고 살금살금 기어들어 가다가
잔뜩 화난 농부와 눈이 딱 마주쳤네
죄송합니다! 금방 고쳐지길 간절히 빌게요

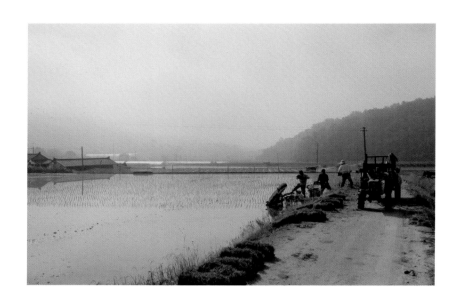

착한 형제들

거동 불편한 아버지 올해도 모내기 걱정
대전 사는 아들들 득달같이 달려온 새벽
당연하다는 듯 부지런히 모내기 돕네
아침 안개 짙으니 오늘도 더위 만만치 않겠지
어서어서 서둘러 심어 보자 우리 효자 형제들

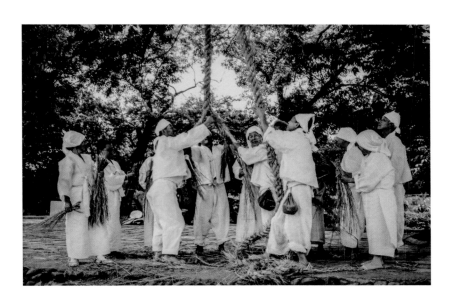

농바우끄시기*

영험한 동아줄 가문 날 우리네 목숨 줄이지
정성 다해 꼬아 농바우 단번에 끌어내리세
화들짝 놀란 신령님 큰비를 내려 주실 게야
모두모두 힘 합쳐 굵고 튼튼하게 꼬아야 하네

* 농바우끄시기: 충청남도 무형문화재 제32호, 충청남도 금산군
 부리면 어재리 느재마을에서 전승되는 기우제.

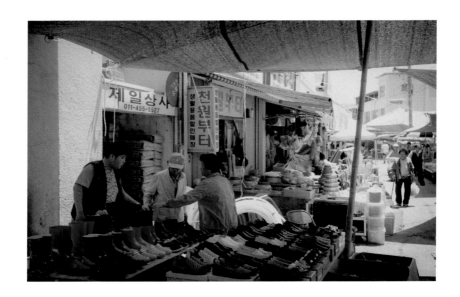

검정 장화

구멍이 왜 이리 잘나 철철이 장화를 사네
이 장화는 절대 구멍 안 나니 걱정 마세요
지난봄에도 그리 말하더니 총각 참말로 넉살도 좋네
아하! 그 장화는 봄에 다 팔았거든요

흐린 하늘에 맑은 하늘

한 장은 하늘 담아 걸고
또 한 장은 구름 휘저어 걸고
오늘 쪽빛 염색 하늘보다 푸르구나

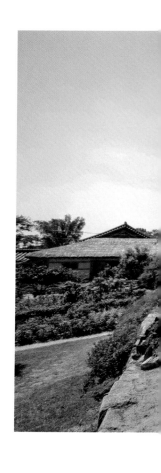

명재고택明齋古宅

똑똑한 결정내리고 싶다면
화려함 멀리하고 싶다면
다른 생각 존중하고 싶다면
자꾸자꾸 배워야 한다는 것이지요

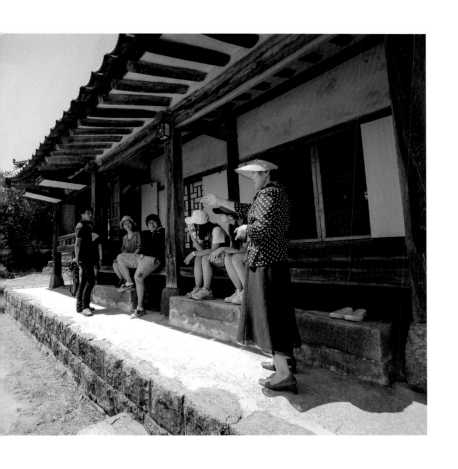

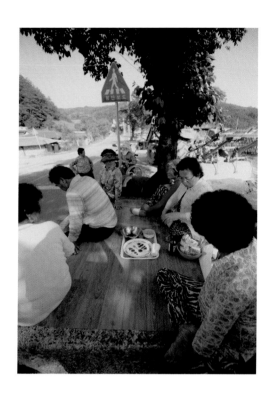

흑암리 들마루

간밤에 초현댁 시아부지 지삿날이였잖여
동네사람 지름냄새 다 맡았는디 기다렸을 거 아녀?
뭐 별건 없지만 노나 먹는 게 우리 동네 인심이여
다 알고 쇠주랑 맥주는 저 양반이 챙겨왔어
담주는 아마 철식이네 지사라지?

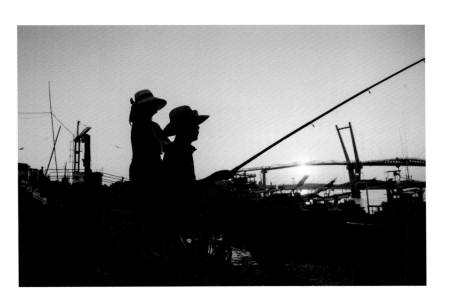

백사장항 가을

아내에게 위신 좀 세우고 싶건만
에고 그 많던 주꾸미 다 어디 갔을까
뒤에서 내는 숨소리만 들어도 다 알아
조금만 기다려 봐 싱싱한 거 낚아 올릴게

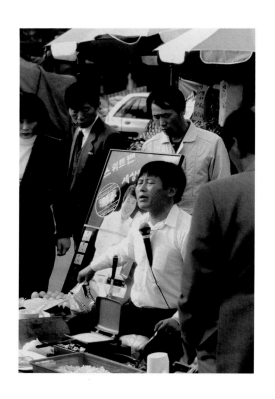

입신경지

사진기 들고 한참 동안 바라보기만 했어
열정 연설에 모두 넋을 잃고 말았지
구경꾼을 장악한 무아지경 아저씨
프라이팬을 팔고 못 파는 건 중요하지 않다는
대사가 끝남과 동시에 너도 나도 지갑을 여는 것은 당연지사

5.

풍경이든 물건이든 아니면 다른 무엇이든
오래 지켜보는 걸 좋아한다.
한참을 바라보다가 말을 걸기도 하고
아주 가끔은 어떤 대답을 듣기도 한다.
내 안에는 또 다른 내가 있어
셔터를 누른다.
참 별난 행복이다.

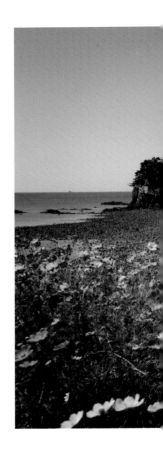

행복 꽃지

해당화 만발 피고 지어 꽃지라 한다네
오늘은 코스모스 흐드러진 꽃지라네
무슨무슨 꽃이면 어떠하리오
예쁜 각시 아가랑 함께하니 행복 꽃지라오

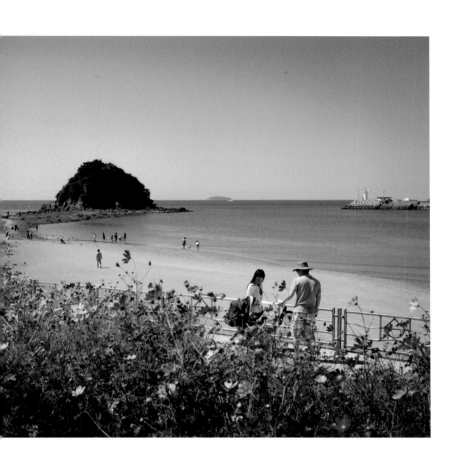

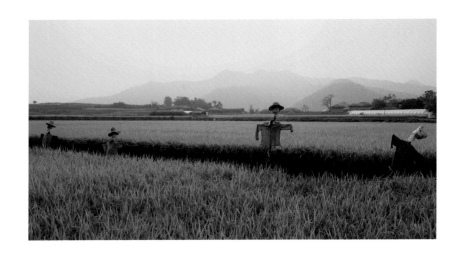

착한 허수아비

더도 말고 덜도 말고
햇살과 비로 지어주신 만큼
사이좋은 참새랑 나눌 수 있는 만큼
딱 그만큼만 갖겠습니다

친절한 시간

어느새 총총걸음으로 다가와
마당 귀퉁이 환하게 웃는 목련
들엔 남몰래 영리하게 풀어놓은 연둣빛
아! 잠식蠶食당하고 싶다
붉은 양철지붕에 눕는 나른한 봄볕 속으로

보석사 장마

아이구 기왓장 구멍 나굿서유
고운 황토 마당 다 쓸려 가굿서유
이리 들어부을 작정이시라믄
번잡한 내 맘도 싹 떠내려 보내주셔유

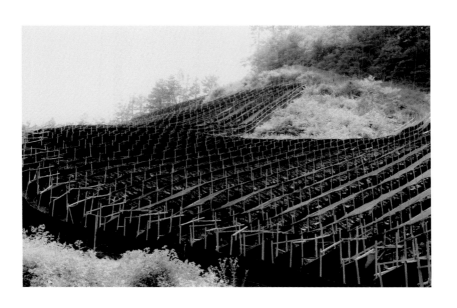

농부 예술가

굽었다 치면 굽은 대로
휘어져 버렸다면 휘어진 대로
산비탈 하나도 거스르지 않고
차곡차곡 쌓은 순리의 곧은 선
내가 본 설치미술 중 으뜸

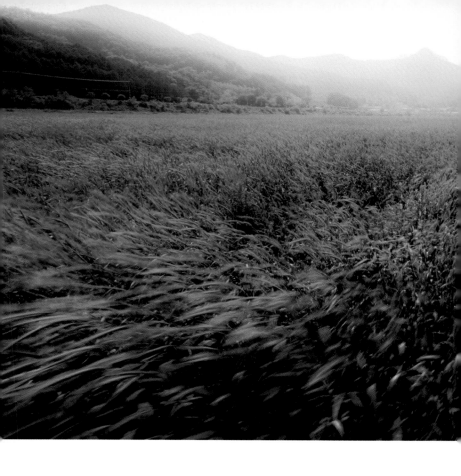

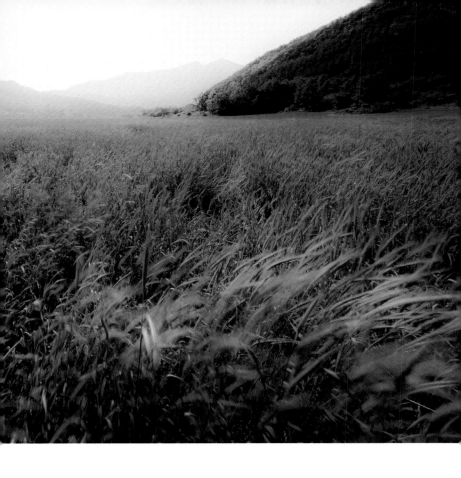

바람을 찍는 법

호밀밭 몰고 다니는 막무가내 바람
버티지 말고 그냥 내맡겨 보다가
흔들릴 수 있을 만큼 흔들거려 보네
마구잡이 셔터 내던지는 흐린 오후

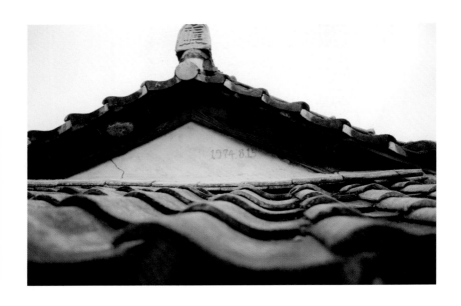

제29주년 광복절

내겐 너무나 기쁜 날이었다네
지붕에 마지막 복자 망와 올리고
꼬챙이로 시멘트벽 긁어 날짜 적은 다음
우렁차게 대한독립만세라도 외치고 싶었지만
장충동 국립극장을 울린 총소리에
찍 소리 못하고 지붕을 내려왔다네
일평생 처음 지은 멋들어진 우리 집이었건만

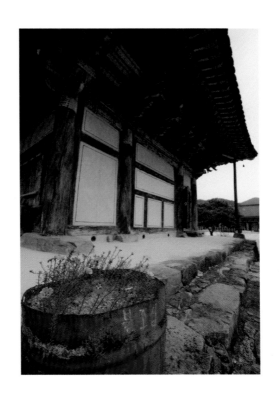

불조심 꽃조심

방화사통 가득 담긴 성근 모래 위에
용하게 자리 잡았구나 채송화
널 위해서라도 항상 불조심
하늘하늘 어여쁘게 피어나니 꽃조심

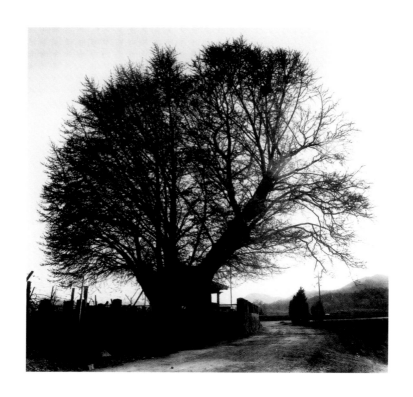

나무야 나무야

세상 넉넉함 으뜸 요광리 은행나무*
늘 혼자지만 조금도 쓸쓸하지 않은 나무
비바람 눈보라쯤 하나도 두렵지 않은 나무
위풍당당! 내가 가장 부러워하는 나무

* 요광리 은행나무: 충청남도 금산군 추부면 요광리에 있는 은행나무.
천연기념물 제84호

110

김장 이후

튼실하고 잘나 멀리 떠난 그대
많은 사람 혀를 즐겁게 해주겠지
지지리도 못나 널브러진 나
남아 이 땅을 기름지게 하리라
언젠가는 돌아올 그댈 위하여

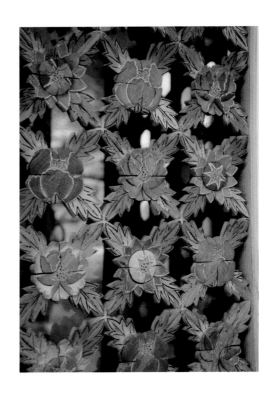

나무꽃 그대에게

정성 다해 깎은 절대 시들지 않는 꽃
폭풍한설에도 영원히 지지 않는 꽃
그대에게 한 아름 안겨주고 싶은 꽃
사람은 떠나도 마냥 피어 있을 창살꽃

영훈이 바보

짝사랑 그가 내 친구에게 고백했다면
단짝친구랑 다투고 화가 났다면
누가 했는지 다 알게 되겠지만
뭐 들키는 건 나중 문제
마음껏 이용하세요 담벼락

고래리 파란 눈물

앙상한 한적함과 파란 쓸쓸함은 동격[同格]
잔잔한 겨울바람 하늘을 담은 연못
넋 잃고 바라보다가 울어 버리고 만 파란 겨울

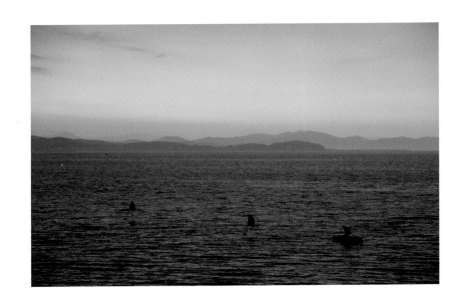

남당리 저녁

물빛 검게 물들기 전에
맘 급해도 가만가만 노 저어라
차곡차곡 그물 놓아 살고 지고
바람 내 마음인 양 고요하여라

잃어버린 풍경

바뀌는 계절이 두려워 몸살을 앓던 어느 가을
이리저리 헤맸으니 생각하기조차 싫은 시간들
사진이 아니었다면 기억조차 나지 않았겠지
가슴에 묻어 둔 부끄러운 시간 속 풍경 하나

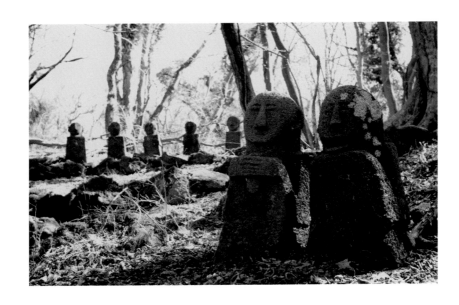

사랑은 아마도

상냥한 햇살 아래 나란히
우두커니 같은 곳 바라보다가
비바람 몰아친다 해도 함께할 수 있다면
그게 참사랑일 거야 아마도

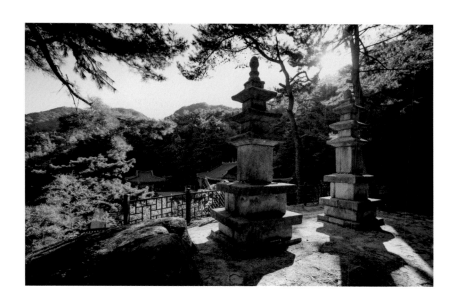

옥천용암사동서삼층석탑 沃川龍岩寺東西三層石塔

당신 하염없이 바라볼 수밖에 없는 이유
나란히 등 곧추세우고
한 점 흔들림 없이 서 있다는 점
마냥 닮고 싶은 내 바람

거듭되는 오류 하나

말벌집 제거 장면 보다가 뜬금없이 떠오른 허무맹랑한 이야기 하나
꿀벌이 사라지면 인류는 4년 이상 생존하지 못한다고?
아인슈타인이 말했다는데 그는 물리학자가 아니라 생물학자였나?
이 얘긴 1994년 프랑스 양봉업자들이 시위 중 만들어낸 거짓말
차라리 찰스 다윈이 했다고 하면 믿었을 수도 있었겠지만
우리는 유명한 사람이 한 말이라면 무조건 믿지
책에 쓰여 있고 TV에 나오면 진실이라는 오류 속에서 살고 있지
그나저나 쫓겨난 말벌들은 어디로 간 걸까?

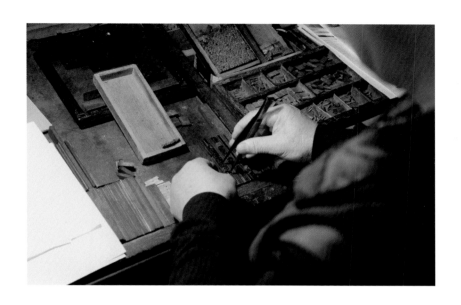

문자 중독

낫보다 예리한 기역자에게 싹둑 베어지고
시커먼 우물 미음자 속으로 풍덩 빠져 버리고
거대 바퀴로 굴러오는 이응자에게 깔리고
치켜든 쇠스랑 티읕자에게 죽도록 얻어맞고
무시무시한 자음들 매일 밤 달려드는 꿈

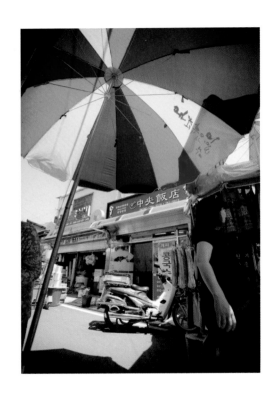

그대로 중앙반점

우리 동네 중앙극장 옆 중앙반점
영화 보고 짜장면 먹을까 아니 짜장면 먹고 영화 볼까
극장 문 이미 닫았지만 중앙반점 아직 그대로
심각하게 고민하던 행복한 갈등도 그대로

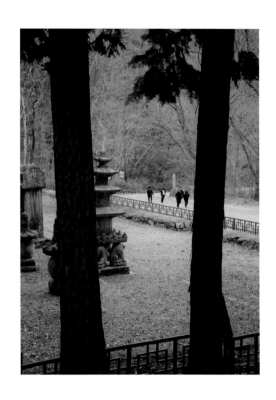

선암사 가는 길

꼼지락 움트는 봄 사뿐 밟으며
졸졸 물소리 간지러운 것이
펄펄 뛰던 바람도 다정하네
겨울 참 맛있게 잘 익었다

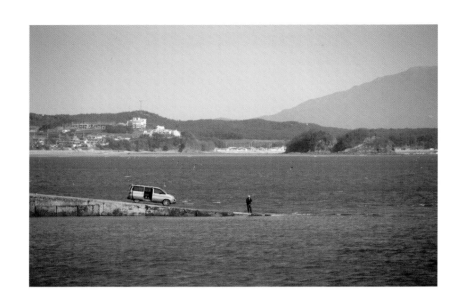

즐거운 착시

낚시꾼이야 유유자적
지켜보는 나만 내내 불안
착시가 만들어준 즐거운 시간 속으로

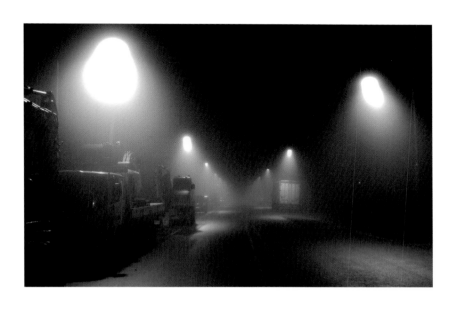

새벽 앞에서

잠 안 오는 밤 억지 잠 싫어서
어슬렁어슬렁 집 앞 나가 보니
안개는 벌써 거리에 나와 있었다
열심히 일한 포클레인 쿨쿨 잘도 잔다
하루 종일 빈둥거린 안개와 나
비실비실 걷는 민망한 새벽

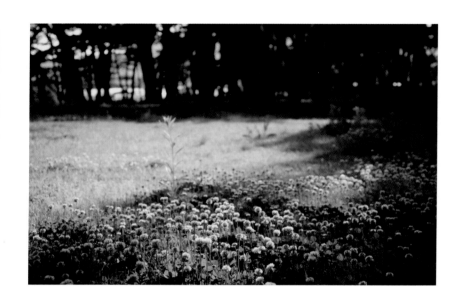

토끼풀

어릴 적 토끼를 키웠어요
학교서 돌아오면 토끼풀 베러 들에 나갔어요
고물고물 지천으로 널린 토끼풀 보며
매번 네 잎 달린 토끼풀 셀 수 없이 찾았지요
책갈피마다 곱게 꽂아 놓았지만 사랑은 오지 않았어요
다시 봐도 토끼풀 야속하네요

대화

엄마랑 도란도란 얘기 나누다 허튼짓한다
햇살이 만들어낸 화분 그림자 바라보며
그림자 제아무리 짙다 해도 난 엄마 아들일 뿐
방 안으로 끼어든 햇살이 가르쳐 준 행복한 진실

타임 인 어 보틀

담아 둘 수만 있다면
사무치는 그리움 가둘 수만 있다면
내가 지금까지 사진에 매달린 이유
그대와 나눈 흩어진 시간 때문에